翰墨擷英 中國碑帖集珍

衛景武公碑

〔唐〕王知敬 書

浙江人民美術出版社

唐衛景武公碑

乙亥五月望萬冬淞上篆署

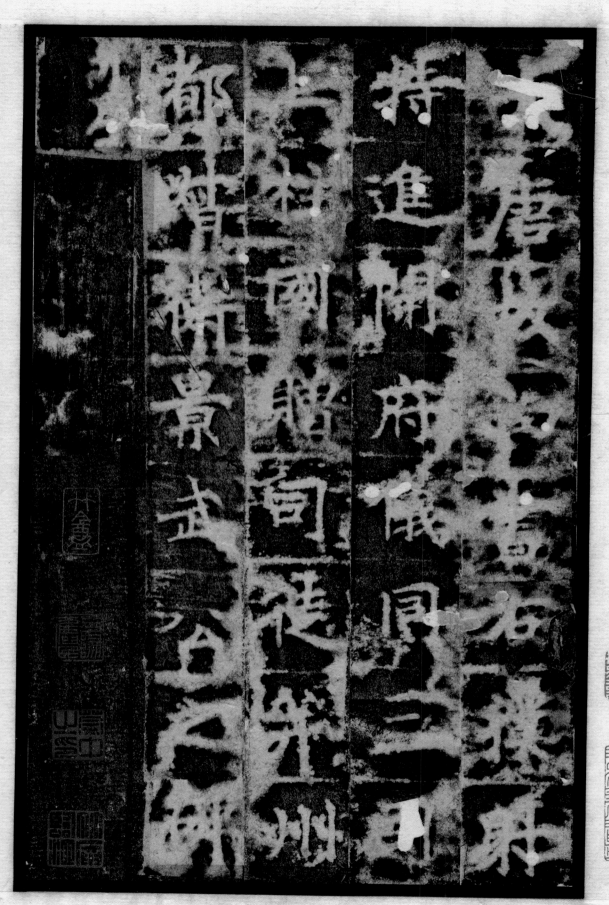

大唐故右

持進開府儀同三

杜國贈荊州大都督

鄜贈荊州景武公

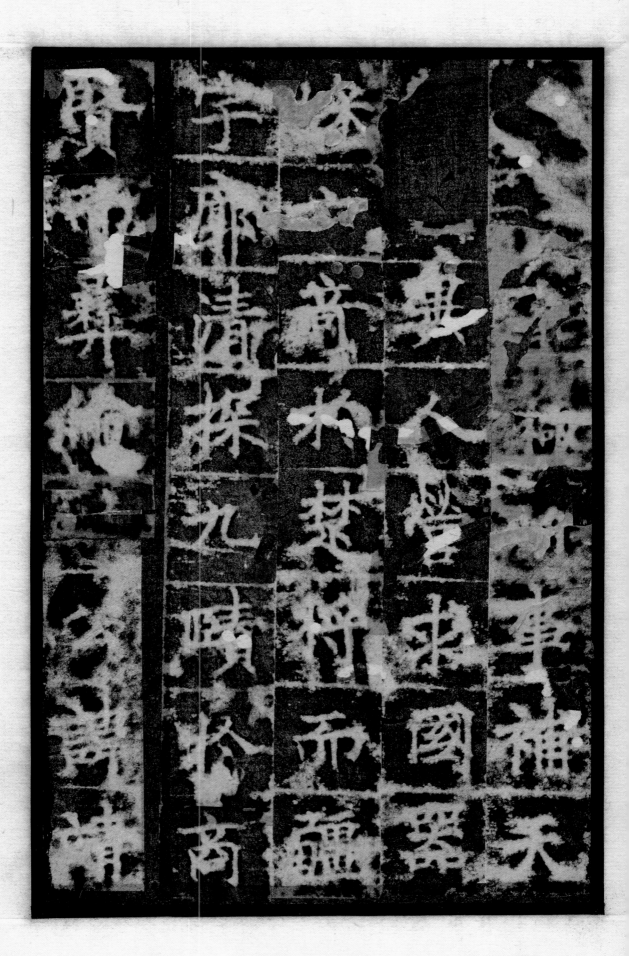

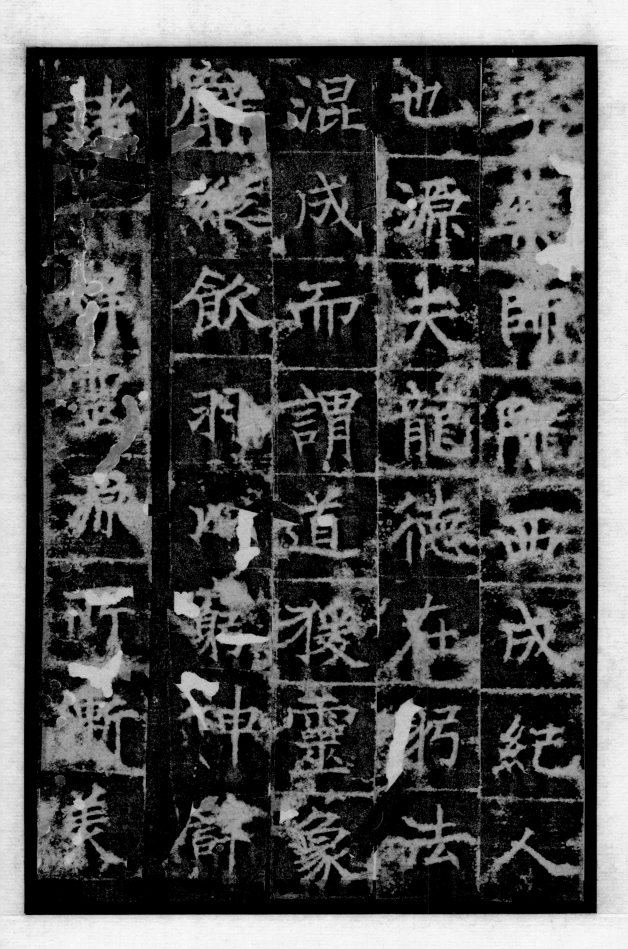

師屛西成紀人

也源夫龍德在將法

混成而謂道後靈象

盧來飲羽以軒神尉

扶澤靈泉所斬美

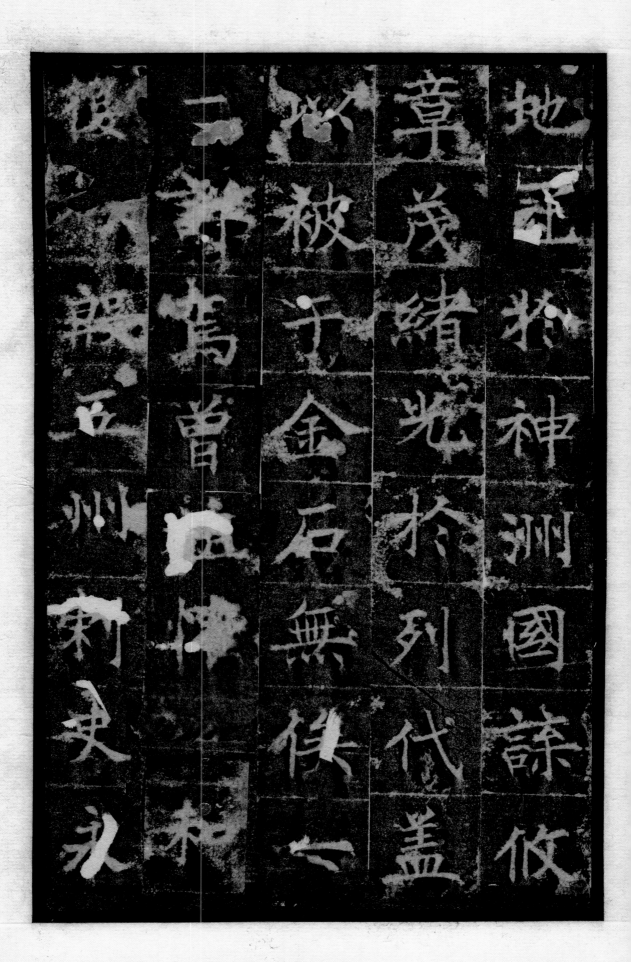

地壬於神洲國諫收

章茂緒光於列代盖

以祓于金石無俟

一許寫曾五刊於

投郭五州刺史永

剗禁蓋之康
出綺師文文縣
歲師樣文公
權軍成關公
奇事遊西
慕荆刃出南
成州六將陈

麾之高義弱齡耿介
服子路之嘉言竟能
黎口埋輪曰口立
人口方邵於闐不口轀
文革於跨下登非序

錫賢弼以祉　聖人

　大　成作師用康

漢道滋　咸

　而又課而後動智

越克成寬帝納衆量

含多士數名與語嘉

其志氣每商榷道變

廓可畏矣平士

有其長安令洞為功

吉盖以堂表黄圖光

雍禮貴英標乖不

興高俄於窈

次骨嚴科濫加端士

天倫之長竟被嶽脂

由其除公為及縣徐

廉安陽三凛凛考績運
衰於祿殴地險而分
疆公乃以德安邊長
城苑枅運而斷歆不
境無塵于時黽黽為

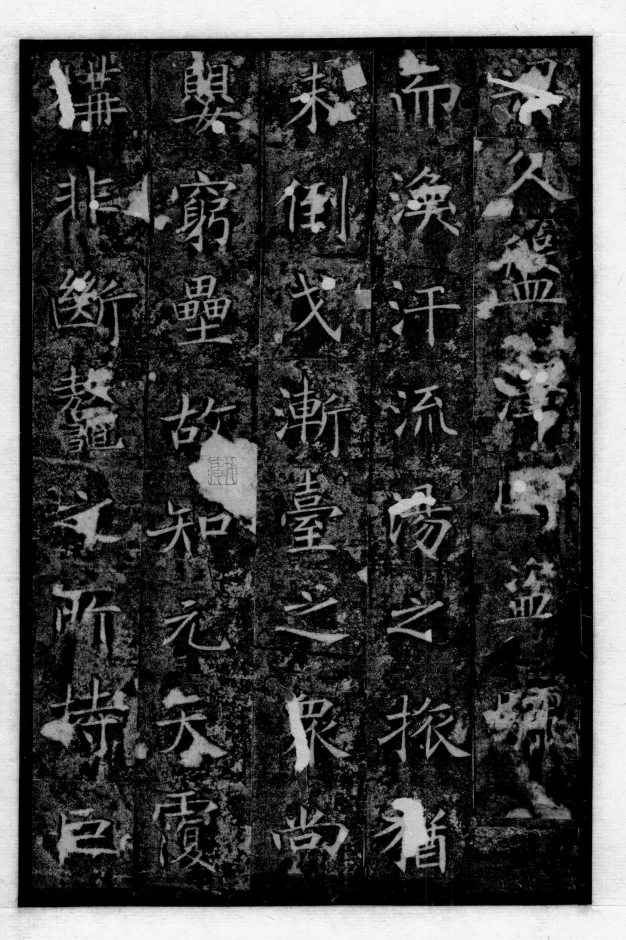

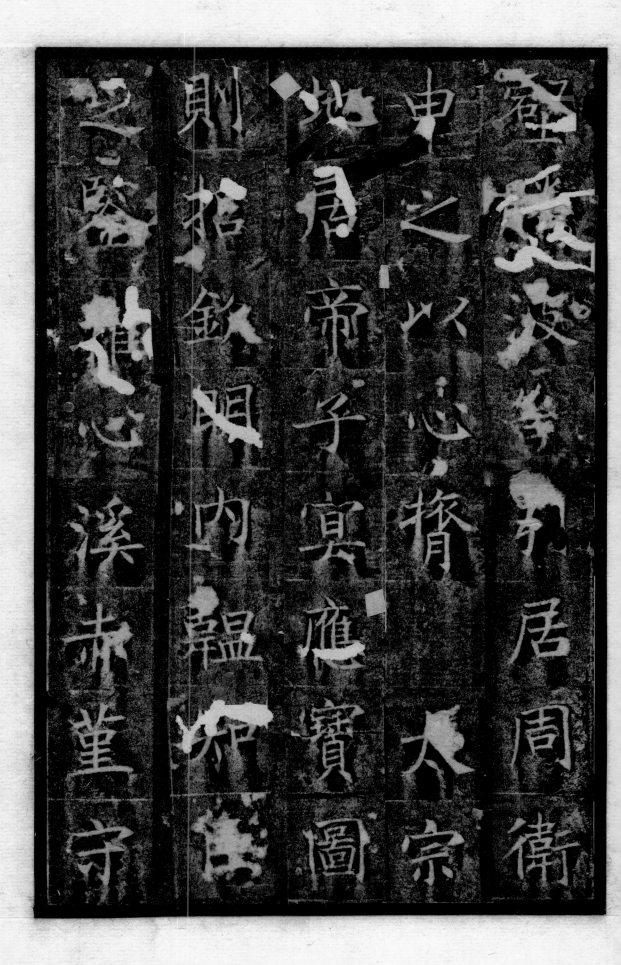

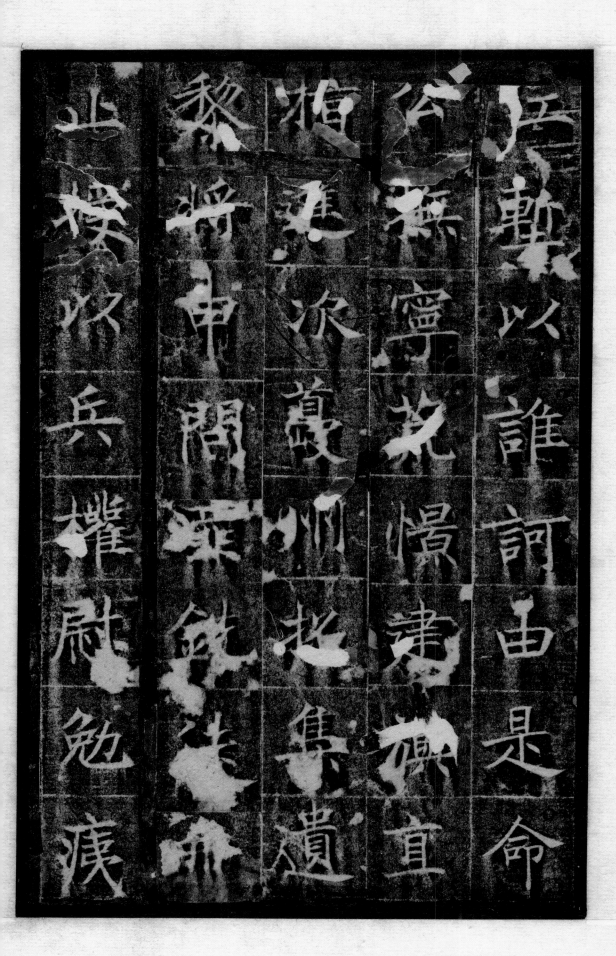

丘墊以誰訶由是命

谷滦寧光憬津凛宜

柏連次葛川起集遺

黎將申閒寔銑先帚

止授次兵權尉勉瘦

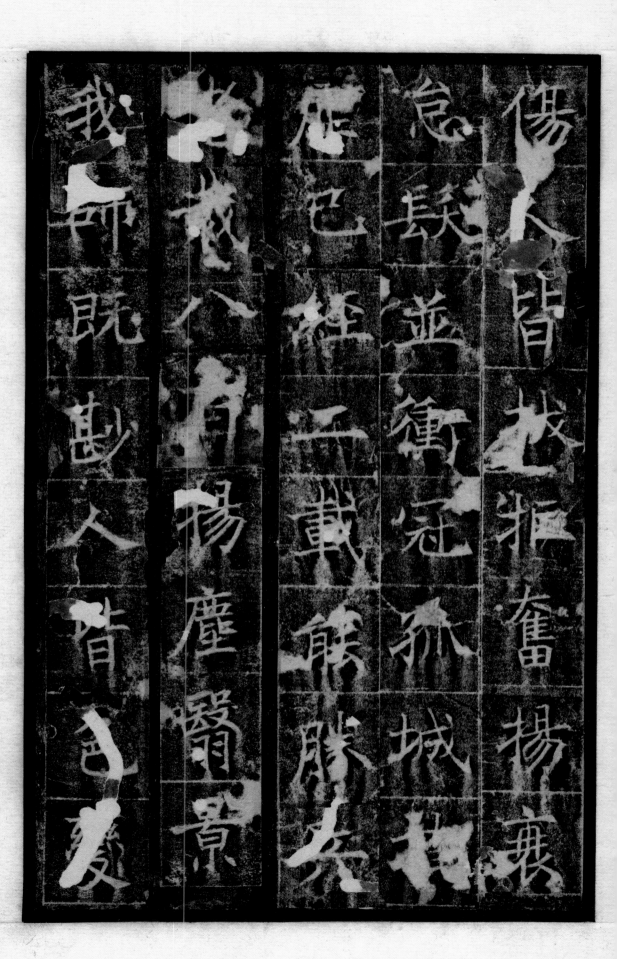

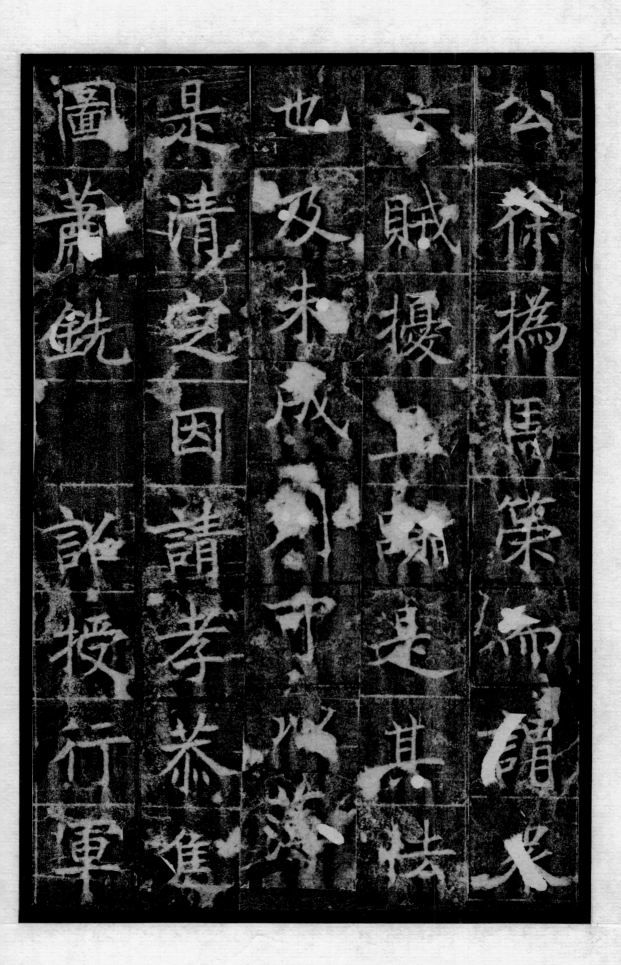

公徐撟馮策而諸兵

六賊擾上謝是其佚

也又未成可以其深

是清定因蕭孝恭集

圖蕭銑許授行軍

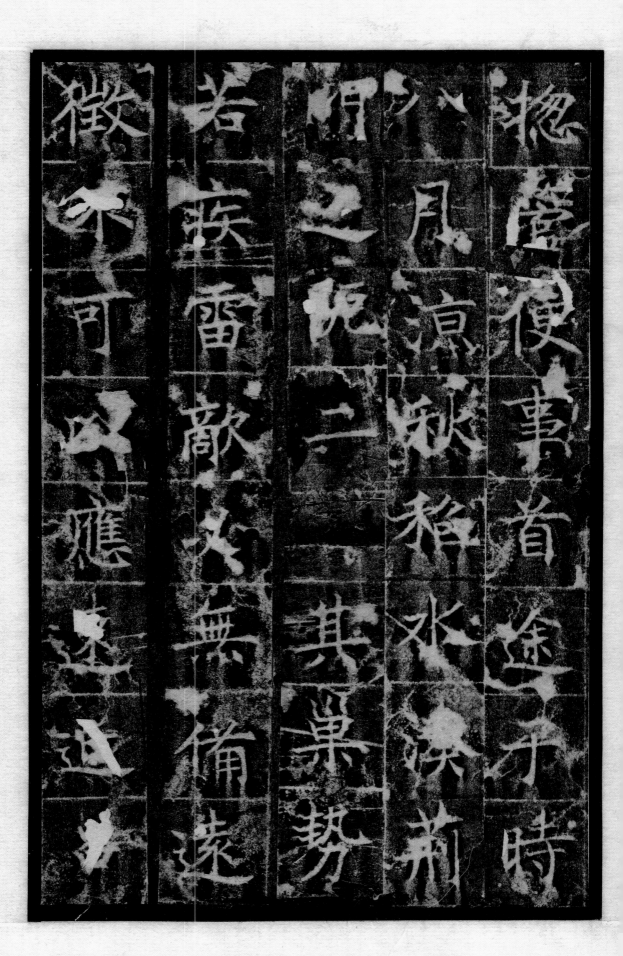

惣廬便事省途才時

八月凉秋稍水荊

用之况二其巢勢

若疾雷歊又無備遠

徵不可以應逮

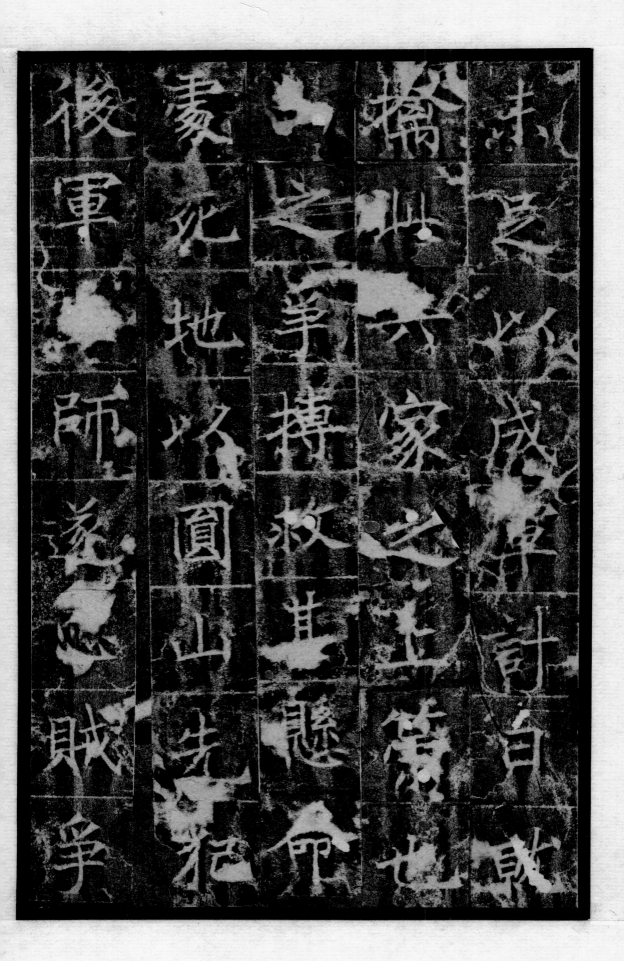

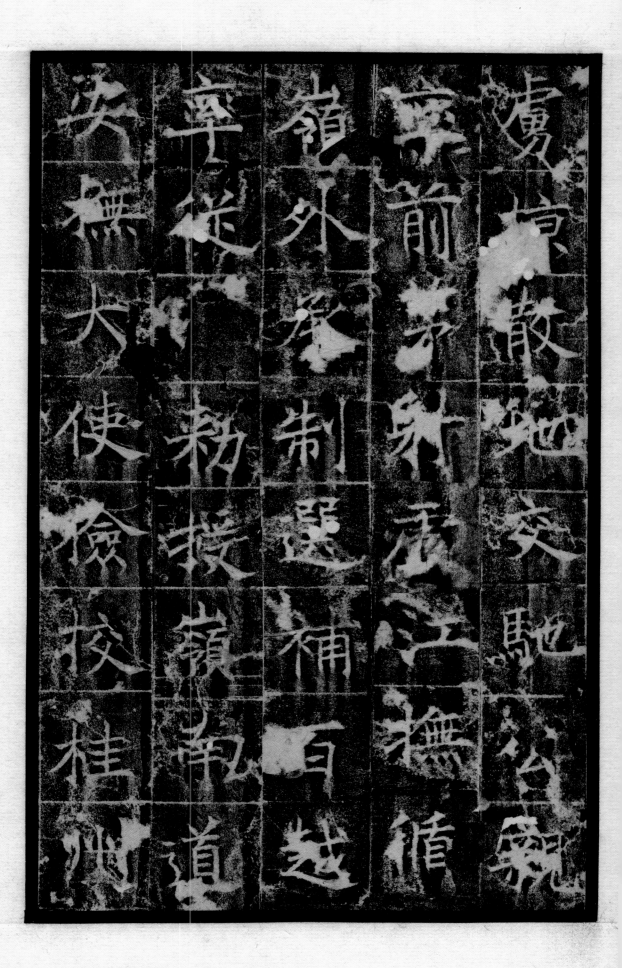

遽亭、散地爰馳台□

寧前苐承江撫循

嶺外峯制選補百越

寧從勑授嶺南道

央撫大使儉挍桂州

乘　候　惠　　　怒
颸　玉　深　烈　管
柏　孥　時　運　東
金　以　雨　霓　漸
陵　馳　玉　分　門
而　威　桎　構　區
　　金　　　橷　
　　鐲　野　醶

僵治源　太宗

先極寵涯增隆徵拜

刑部尚書參圖國政

兇復邑百戶仍以

太官行太守緒軍

東終俱遠若乃旄頭
上列是野於是分區
大沙下有地脈因而
矣絕謂天駟孛代廣
卅□石隊氏季□□弓

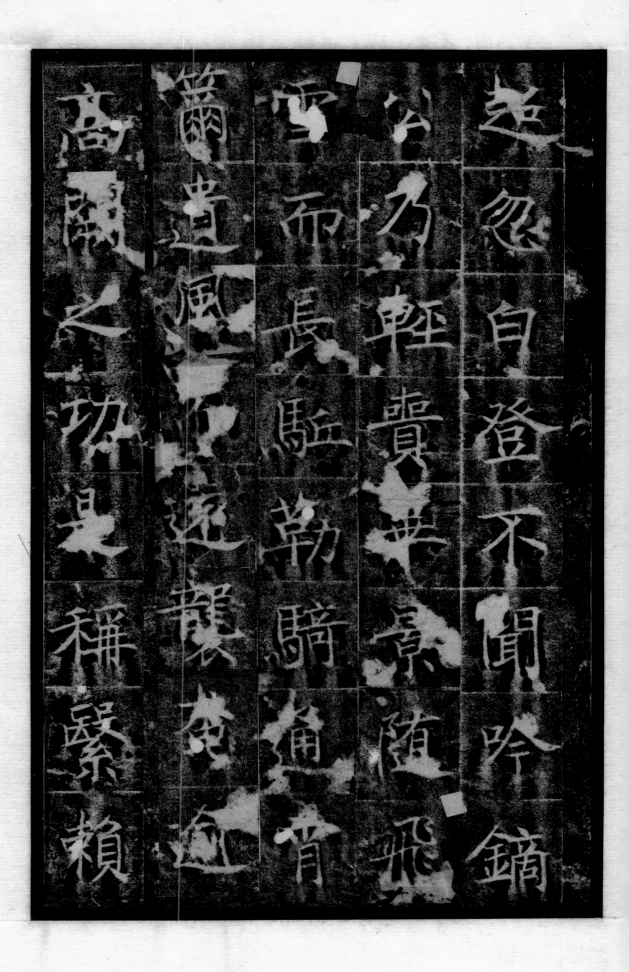

遂忽自登不聞吟鎬
公乃輕費用景隨飛
雲而長駈勒騎甬宵
爾遺風遠襲奄
高闕之功是稱縶賴

進封代國公增邑三

平戶加俟左光禄大

夫餘官如故量代和

我賞衰儔俉尚書

右俟射當權執匐象

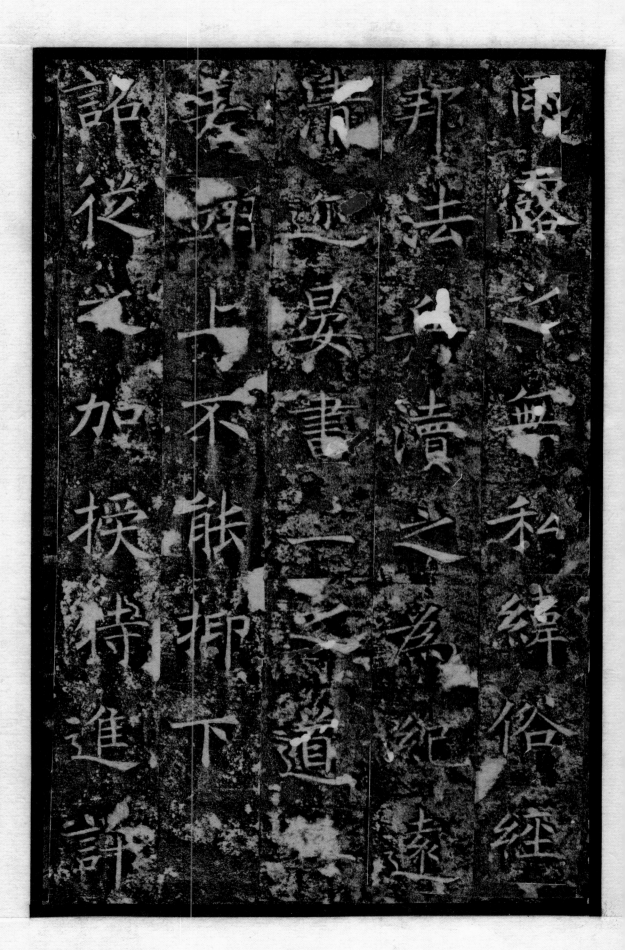

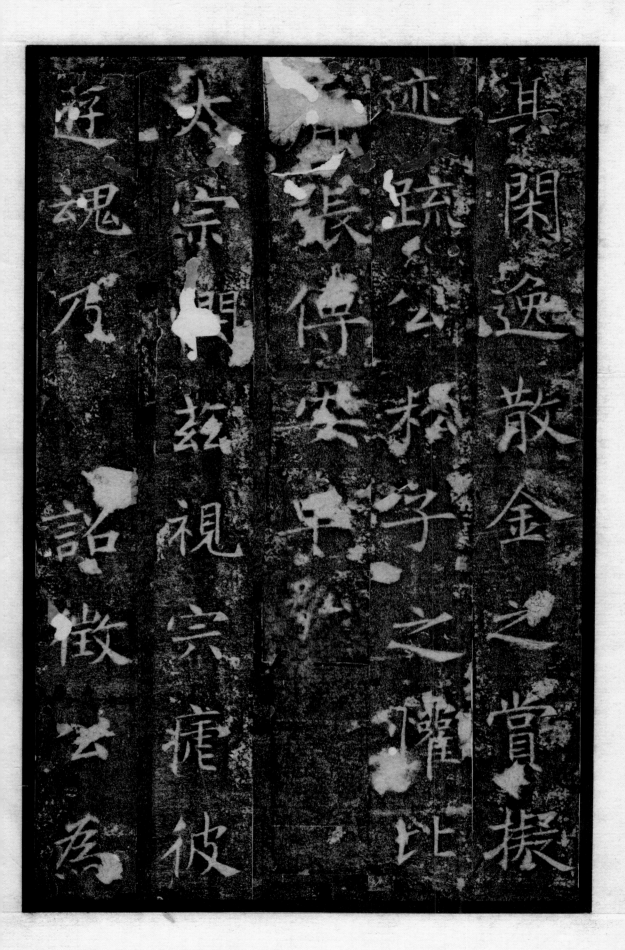

且閑逸敬金之賞揆

迹疏公松子之耀比

張停佇空字之曜比

火崇門玄視宗疹彼

遻魂乃詔徼去為

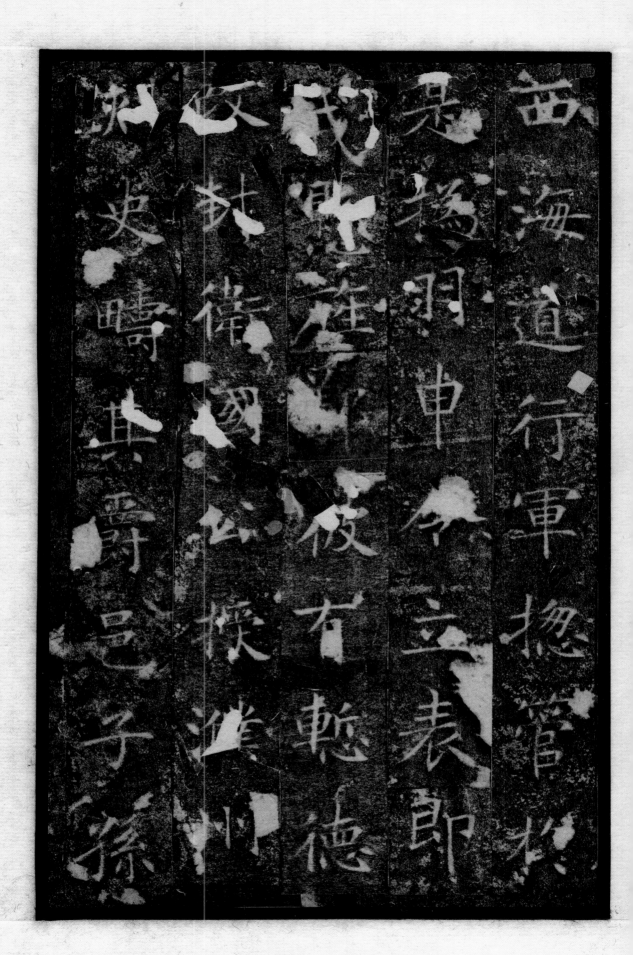

西海道行軍摠管松

兒為羽申令二云表郎

我□蓬□彼右聰德

□封衛國公檢進州

□史鴫其雲尉昌子孫

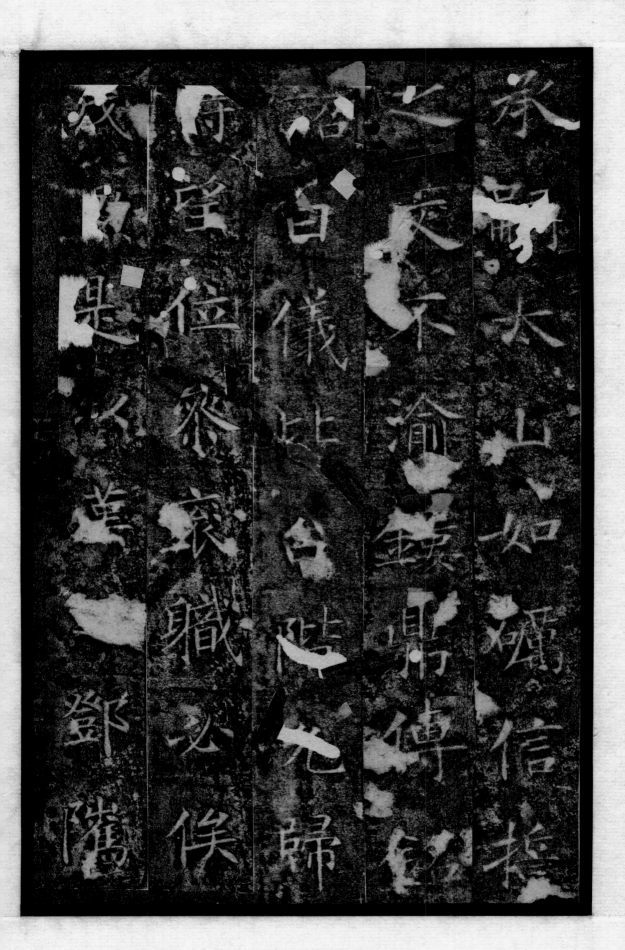

承素
太
山
如
礪
信
楛

定
不
渝
鑒
鼎
傅

容
皂
儀
比
白
貼
元
歸

符
室
儼
然
哀
職
必
俟

效
陽
是
草
鄧
隋

咸　宏　衣　垂
弥　之　奉　著　芳
述　道　　　註
自　既　知　多　畫
違　章　無　居　爵
朝　止　不　端
寵　已　為　副
　　　　叶　志

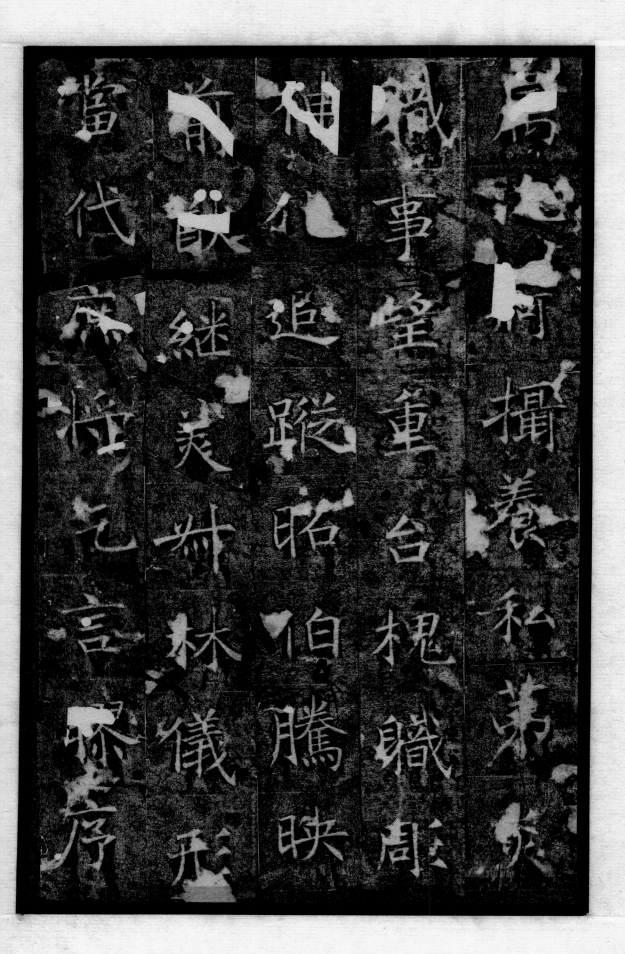

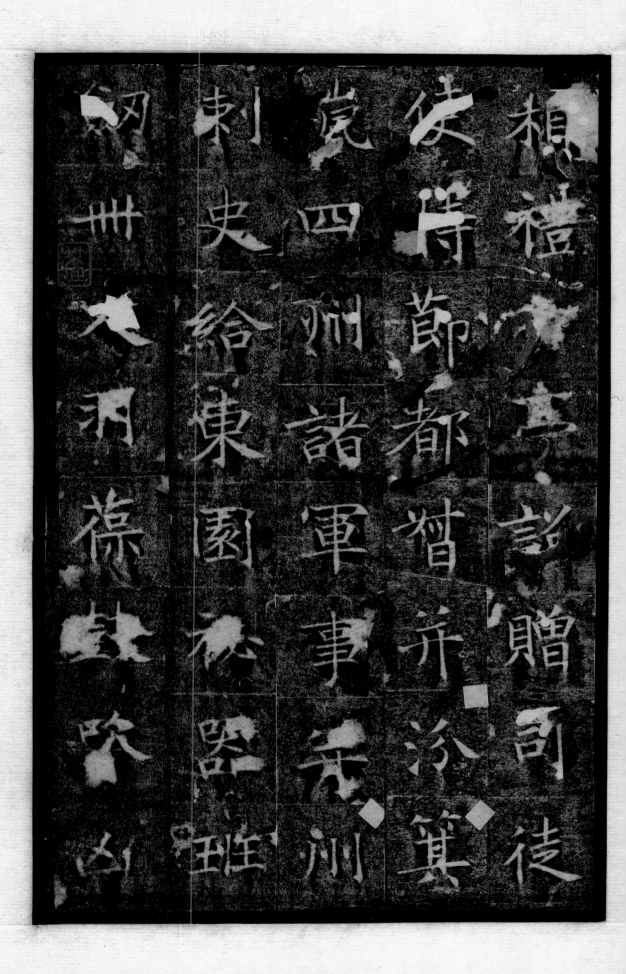

想禮　立詔贈司徒
使持節都督并汾箕
党四州諸軍事元州
剌史給東園祕器班
幽卅入羽葆鼓吹凶

景武公禮也惟公才
齊衡石契合休明
受律九天之上收功
囚維之封洞庭狼顧
蕭芽岑藂招流東流

遠閣掲日未淹西嶽

已晦將軍從驃之容

崖祁山帝憧懷永相

開閤之賓對住其而

將軍茂族同源帝

先賢雲標隴切漢分

川林收出金輿在

庶洪基誕聖末流

生賢養顧眄揚采

文動虫風惟雖作極

三五

求賢委政軒后順風

有虞申命在我明

辟直包前聖揆漢善

有如不風威殘釁齒

戔波海澄廓氣江汜

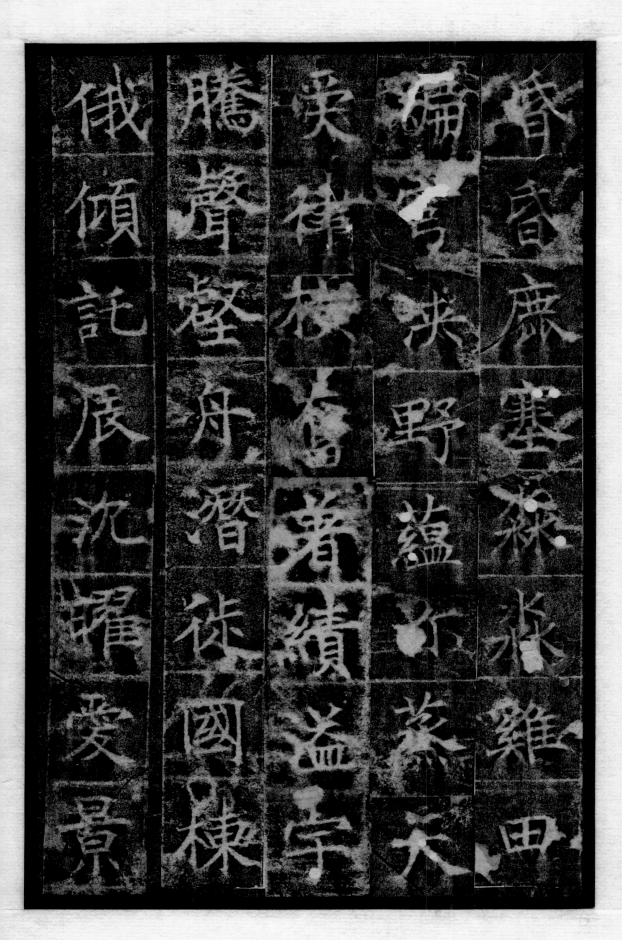

香昏鹿塞森氷雞田

扁□決野蘊弥蒸天

淏律杉香著績益宇

騰聲墅舟潛徒國棟

俄傾託展沈躍愛景

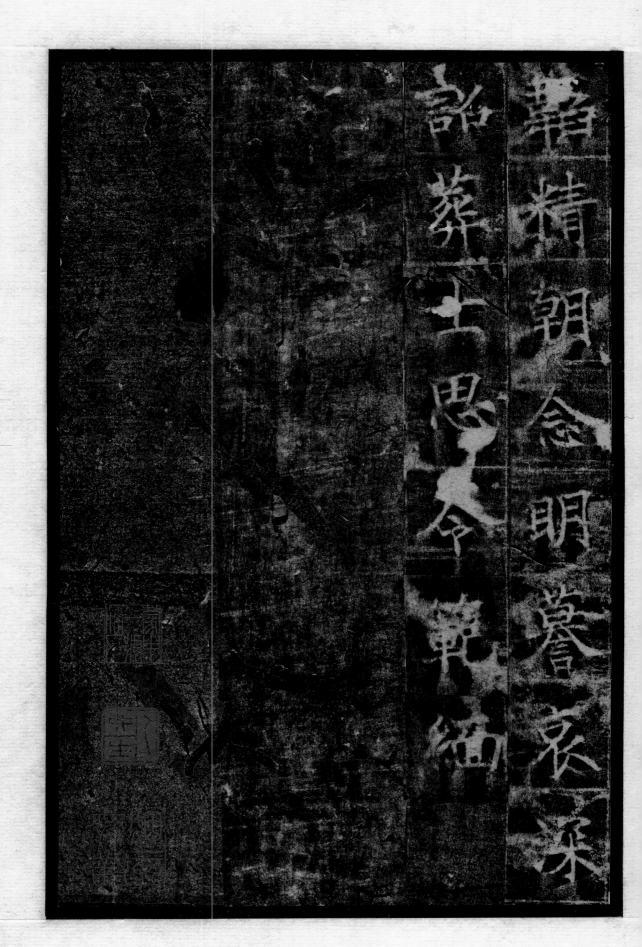

精朝念明譽哀深

詔葬士思今範緒

出版後記

《衛景武公碑》又名《衛景武公李靖碑》《唐衛公李靖碑》，全稱《大唐故尚書右僕射特進開府儀同三司上柱國贈司徒并州都督衛景武公之碑并序》。

此碑立於唐顯慶三年（六五八）。原碑在陝西省醴泉縣烟霞鄉官廳村李靖墓前，一九七五年移至昭陵博物館。碑身高四百二十七厘米，下寬一百二十八厘米，厚四十二厘米。正書，全碑計三十九行，每行八十二字，額篆二十字。許敬宗撰文，王知敬書，為著名的昭陵陪葬碑之一。昭陵諸碑下部，自唐宋以來多被鑿損，此碑下部鑿損嚴重，上部則相對鑿損較少。

碑主李靖，是初唐著名將領，戰功卓著，官至尚書右僕射，封衛國公。為唐朝開國二十四功臣之一。貞觀二十三年（六四九）去世，享年七十九歲。唐太宗册贈其為司徒、并州都督，謚曰『景武』。後世稱其為『衛國景武公』，簡稱『衛景武公』。新、舊《唐書》皆有傳。作為一位傑出的軍事家，其傳奇的事蹟，在民間以小說的形式廣為流傳。

書者王知敬，為初唐時著名書家，生卒年不詳，官至太子家令，河南沁陽（一說洛陽）人。相傳王知敬於貞觀十三年（六三九）時曾與褚遂良一起入內府鑒定王羲之書迹，可知其書已擅時名。曾任校書郎之職，武則天時任麟台少監。其書名與當時的房玄齡、殷仲容相伯仲，幾人經常在一起題署寺觀。據《述書賦》注：『知敬工正行，善署書，與殷（仲容）殊途而同歸，兼善草書，天后詔一人署一寺額，仲容題資聖，知敬題清禪，俱為獨絕。』張懷瓘《書斷》評其書：『膚骨兼有，戈戟足以自衛，毛翮足以飛翻，若翼大略宏圖，摩霄矜寇，則未奇也。』

《衛景武公碑》是王知敬楷書的代表作品，通觀此碑，點畫清峻道美，鋒棱精神，結字端莊，參差錯落，自然生動，既有歐陽詢之清剛嚴謹，又有虞世南之腴潤典雅，還兼褚遂良之流媚風韻，糅合諸家而自成一格。楊守敬《評碑記》曰：『王知敬之《衛武公》氣質稍小，然精勁而毫無懈怠。』趙崡亦謂：『余觀此碑遒美直是歐陽率更、虞永興之匹敵也。』

世人學初唐人楷書，多從歐、褚入手。歐字楷法矩鑊森嚴，險勁刻厲，如學之不當，筆下易板滯枯硬；虞字典雅中正，不偏不倚，如學之不當，易流於平庸軟弱；褚字筆清腴瘦勁，如學之不當，易流於浮薄輕佻。而《衛景武公碑》於歐、虞、褚幾家之間，兼擅眾美，很適合初學者學習臨摹。此拓本為明末清初『卌人』不壞本。

大唐故尚書右僕射特進開府儀同三司上柱國贈司徒并州都督衛景武公之碑。□□□極，將事補天，（物色）异人，營求國器。

採六奇於楚將而疆宇廓清，探九賾於商賢而彝倫……公諱靖，字藥師，隴西成紀人也。源夫龍德在躬，法混成而謂道；援靈象臂，

縱飲羽以窮神。譬諸……梓。靈源所漸，美地冠於神洲，國諜攸章，茂緒光於列代。蓋以被于金石，無俟一二詳焉。曾祖懽，……

和復俠殷五州刺史，永康縣公。中南降靈，材高文梓，關西出將，氣蓋削成。游刃六條，理棼絲而……軍事、荊州刺史。綺歲權

奇，慕成慶之高義，弱齡耿介，服子路之嘉言。竟能縶馬埋輪，自立……以納方邵於胸中，輟趙辛於跨下，豈非帝錫賢弼，以祚聖

人。比夫文成作師，用康漢道，滋……行事，咸施可久。謀而後動，智越老成。寬而納眾，量含多士。數召與語，嘉其志氣。每商

權通變，靡……之可畏矣。年十有六，長安令調爲功曹，蓋以望表黃圖，光膺禮貢，英標赤縣，不謝弓招。俄而雍……崩。次骨嚴

科，濫加端士，天倫之長，竟被凝脂。由是除公爲汲縣令，歷安陽、三原，考績連最。於時……設地險而分疆。公乃以德安邊，長

城弛柝，運奇料敵，合境無塵。于時黿鼉爲梁，久盤澤國。盜驪……而渙汗。流湯之旅，猶未倒戈……漸臺之眾，尚嬰窮壘。故知元

天覆構，非斷鼇之所持，巨壑騰波……引居周衛，申之以心膂。太宗地居帝子，冥應寶圖。則哲欽明，內韞知臣之鑒；推心……溪

赤堇，守江塹以誰訶。由是命公撫寧荒憬，建旟直指，進次夔州，招集遺黎。將申問罪，銑徒再……止，授以兵權，慰勉疚傷，人

皆拔拒。奮揚衰怠，髮并衝冠。孤城掩扉，已經二載，能勝兵者，裁八百……揚塵翳景，我師既鮮，人皆色變。公徐攝馬策而謂眾

云：『賊擾且囂，是其怯也。』及未成列，可以薄（之）。』……是清定。因請孝恭進圖蕭銑，詔授行軍總管，便事首途。于時八月

凉秋，稻水湊荊門之阨，二……其巢，勢若疾雷，敵必無備，遠徵不可以應速，近召未足以成軍，計日就擒，此兵家之上策也……

之爭，搏救其懸命，處死地以圓山，先犯後軍，王師遂惡。賊爭虜掠，散地交馳。公親率前茅，射虛……江，撫循嶺外。承制選

補，百越率從。敕授嶺南道安撫大使檢校桂州總管。東漸閩區，南踰……烈霆霓。分精投醪，惠深時雨。玉桴括野，候玉弩以馳

威，金鐲乘飆，指金陵而振旅。僵短獠於洞……太宗統極，寵渥增隆，徵拜刑部尚書，參圖國政，別食邑四百戶，仍以本官行太子

左衛率。未幾……俱遠。若乃旄頭上列，星野於是分區，大沙下布，地脉因而致絕。謂天驕子，代叵中原。隨氏季年……引弓，超

忽白登，不聞吟鏑。公乃輕齎畢景，隨飛雪而長驅，勒騎通宵，簫遺風而遠襲。奄逾高闕之功，是稱縈賴，進封代國公，增邑三千

戶，加位左光禄大夫，餘官如故。襄代和戎，賞褒舞佾……尚書右僕射。當權執憲，象雨露之無私；緯俗經邦，法岳瀆之爲紀。遠

清邇晏，書一之道無差，翊上不能抑。下詔從之，加授特進，許其閑逸。散金之賞，擬迹疏公；松子之歡，比肩張傅……安車弘……

太宗憫茲視肉，瘝彼游魂，乃詔徵公爲西海道行軍總管。於是攝羽申令，立表即戎。懸旌都……彼有慚德，改封衛國公，授濮州刺

史。疇其爵邑，子孫承嗣。太山如礪，信誓之文不渝；鏤鼎傳銘……詔曰：『儀比台階，允歸時望。位參袞職，必俟茂勳。』是以

漢之鄧騭，垂芳於往載；晋之鄭袤，著美於……居端副。志在奉上，知無不爲。叶贊之道既彰，止足之風彌遠。自違朝寵，仍屬沈

痾，攝養私第，炎……職事望重台槐。職雕神化，追蹤昭伯，騰映前猷，繼美叔林，儀形當代。庶將乞言膠序，相禮云亭……詔贈

司徒使持節都督并汾箕嵐四州諸軍事并州刺史，給東園秘器。班劍卅人，羽葆鼓吹。凶……景武公，禮也。惟公才膺衡石，契合休

明。受律九天之上，收功四維之表。洞庭狼顧，翦不崇朝；……始濟，東流遽閱，揭日未淹，西嶷已晦。將軍從驃之客，望祁山而

慟懷；丞相開閣之賓，對佳城而……猗歟茂族，同源帝先。鬱雲摽隴，切漢分川。□床攸出，金輿在旃。洪基誕聖，末派生賢。秦

州……顧眄揚采，鼓動生風。惟皇作極，求賢委政。軒后順風，有虞申命。在我明辟，道包前聖。擬漢藩荊……大風，威殲鑿齒。

夷波海滋，廓氛江汜。昏昏鹿塞，森森雞田。編穹浹野，蘊瀰蒸天。受律橫奮……著績，溢宇騰聲。鑿舟潜徙，國棟俄傾。託辰沈

曜，愛景韜精。朝念明暮，哀深詔葬。士思令範，緬□□□……

竹庵

二〇二一年一月

圖書在版編目（ＣＩＰ）數據

衛景武公碑 / (唐) 王知敬書. -- 杭州：浙江人民
美術出版社, 2022.10
（中國碑帖集珍）
ISBN 978-7-5340-8750-9

Ⅰ.①衛… Ⅱ.①王… Ⅲ.①楷書—碑帖—中國—唐
代 Ⅳ.①J292.24

中國版本圖書館CIP數據核字（2020）第062090號

策　　劃　蒙　中　傅笛揚
責任編輯　姚　露　楊海平
責任校對　张利偉
責任印製　陳柏榮

衛景武公碑
（中國碑帖集珍）

〔唐〕王知敬　書

出版發行　浙江人民美術出版社
　　　　　（杭州市體育場路347號）
經　　銷　全國各地新華書店
製　　版　浙江新華圖文製作有限公司
印　　刷　浙江海虹彩色印務有限公司
版　　次　2022年10月第1版
印　　次　2022年10月第1次印刷
開　　本　787mm×1092mm　1/12
印　　張　3.666
字　　數　35千字
書　　號　ISBN 978-7-5340-8750-9
定　　價　35.00圓

如發現印刷裝訂質量問題，影響閱讀，
請與出版社營銷部（0571-85174821）聯繫調換。